매일이 웃프다!

이십오일의
2024 일력

1판 1쇄 인쇄 | 2023년 10월 23일
1판 1쇄 발행 | 2023년 11월 17일

지은이 이십오일
펴낸이 김기옥

경제경영팀장 모민원
기획 편집 변호이, 박지선
마케팅 박진모
경영지원 고광현, 임민진
제작 김형식

디자인 푸른나무디자인
인쇄·제본 민언프린텍

펴낸곳 한스미디어(한즈미디어(주))
주소 04037 서울시 마포구 양화로 11길 13(서교동, 강원빌딩 5층)
전화 02-707-0337 | **팩스** 02-707-0198 | **홈페이지** www.hansmedia.com
출판신고번호 제 313-2003-227호 | **신고일자** 2003년 6월 25일

ISBN 979-11-6007-983-8 (02650)

25일 @25_jw

저는 재밌는 그림을 그리고 싶은 이십오일이라고 합니다.

인생에서 웃음 가장 중요하다고 생각해서

사람들이 웃을 수 있는 그림을 그리고 있습니다.

여러분이 하루 한 번씩 웃을 수 있었으면 하는 마음으로

일러스트 일력을 만들었습니다.

이 일력과 2024년을 보낼 분들

모두 웃음이 넘치는 한 해를 보내시기 바랍니다.

행복하세요!

2026

1월
			1	2	3	
4	5	6	7	8	9	10
11	12	13	14	15	16	17
18	19	20	21	22	23	24
25	26	27	28	29	30	31

2월
1	2	3	4	5	6	7
8	9	10	11	12	13	14
15	16	17	18	19	20	21
22	23	24	25	26	27	28

3월
1	2	3	4	5	6	7
8	9	10	11	12	13	14
15	16	17	18	19	20	21
22	23	24	25	26	27	28
29	30	31				

4월
			1	2	3	4
5	6	7	8	9	10	11
12	13	14	15	16	17	18
19	20	21	22	23	24	25
26	27	28	29	30		

5월
					1	2
3	4	5	6	7	8	9
10	11	12	13	14	15	16
17	18	19	20	21	22	23
24/31	25	26	27	28	29	30

6월
	1	2	3	4	5	6
7	8	9	10	11	12	13
14	15	16	17	18	19	20
21	22	23	24	25	26	27
28	29	30				

7월
			1	2	3	4
5	6	7	8	9	10	11
12	13	14	15	16	17	18
19	20	21	22	23	24	25
26	27	28	29	30	31	

8월
						1
2	3	4	5	6	7	8
9	10	11	12	13	14	15
16	17	18	19	20	21	22
23/30	24/31	25	26	27	28	29

9월
	1	2	3	4	5	
6	7	8	9	10	11	12
13	14	15	16	17	18	19
20	21	22	23	24	25	26
27	28	29	30			

10월
			1	2	3	
4	5	6	7	8	9	10
11	12	13	14	15	16	17
18	19	20	21	22	23	24
25	26	27	28	29	30	31

11월
1	2	3	4	5	6	7
8	9	10	11	12	13	14
15	16	17	18	19	20	21
22	23	24	25	26	27	28
29	30					

12월
		1	2	3	4	5
6	7	8	9	10	11	12
13	14	15	16	17	18	19
20	21	22	23	24	25	26
27	28	29	30	31		

_____ 님께 드립니다.

2025

1월
			1	2	3	4
5	6	7	8	9	10	11
12	13	14	15	16	17	18
19	20	21	22	23	24	25
26	27	28	29	30	31	

2월
						1
2	3	4	5	6	7	8
9	10	11	12	13	14	15
16	17	18	19	20	21	22
23	24	25	26	27	28	

3월
						1
2	3	4	5	6	7	8
9	10	11	12	13	14	15
16	17	18	19	20	21	22
23/30	24/31	25	26	27	28	29

4월
		1	2	3	4	5
6	7	8	9	10	11	12
13	14	15	16	17	18	19
20	21	22	23	24	25	26
27	28	29	30			

5월
				1	2	3
4	5	6	7	8	9	10
11	12	13	14	15	16	17
18	19	20	21	22	23	24
25	26	27	28	29	30	31

6월
1	2	3	4	5	6	7
8	9	10	11	12	13	14
15	16	17	18	19	20	21
22	23	24	25	26	27	28
29	30					

7월
		1	2	3	4	5
6	7	8	9	10	11	12
13	14	15	16	17	18	19
20	21	22	23	24	25	26
27	28	29	30	31		

8월
					1	2
3	4	5	6	7	8	9
10	11	12	13	14	15	16
17	18	19	20	21	22	23
24/31	25	26	27	28	29	30

9월
	1	2	3	4	5	6
7	8	9	10	11	12	13
14	15	16	17	18	19	20
21	22	23	24	25	26	27
28	29	30				

10월
			1	2	3	4
5	6	7	8	9	10	11
12	13	14	15	16	17	18
19	20	21	22	23	24	25
26	27	28	29	30	31	

11월
						1
2	3	4	5	6	7	8
9	10	11	12	13	14	15
16	17	18	19	20	21	22
23/30	24	25	26	27	28	29

12월
	1	2	3	4	5	6
7	8	9	10	11	12	13
14	15	16	17	18	19	20
21	22	23	24	25	26	27
28	29	30	31			

JANUARY

1월

S	M	T	W	T	F	S
	1 2024년 첫 날	2	3	4	5	6
7	8	9	10	11	12	13
14	15	16	17	18	19	20
21	22	23	24	25	26	27
28	29	30	31			

내년은 올해보다 훨씬 행복해라!

너 성공!
올해부터 쭈우욱!!

2024

2025년엔
정신 차리고 살아!

일어났나? 축하하네. 자네는 하루 더 늙었다네

29

올해도 겁나 귀여웠다

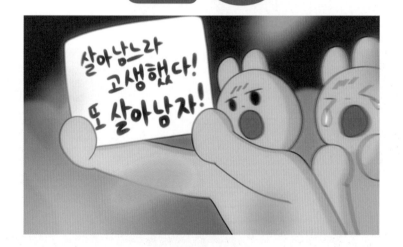

고생했다 얘들아!!!

4

올해 친구비입니다.
먹튀하면 가만 안둡니다.

DEC | **26** | THU

일년 동안 무얼 했느냐?
살아남았습니다

6

사람 휘두르지 말고 그만 좀 냅둬라 ㅅㅂ

아… 겁나 힘드네…

JAN | 7 | SUN

주님 오늘 한 놈 올려보냅니다.

24

빌어먹을 돈이나 떨어지지…

할까 말까 할 때는 하고! 깔까 말까 할 때는 까라

어우 ㅅㅂ…

21

**팥죽으로
액운실ㄷ 장착!**

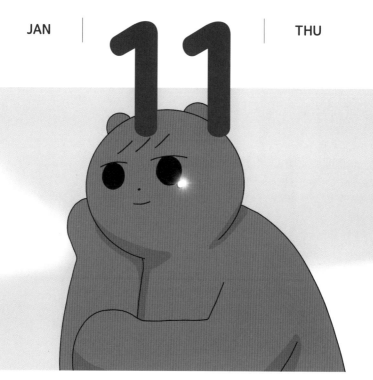

JAN | 11 | THU

아무것도 없어요. 꿈···미래···돈···ㅅㅂ

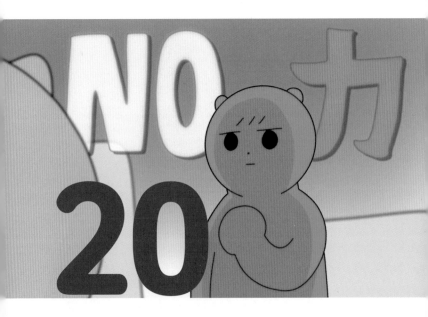

앞으로 노력하겠습니다

12

최선의 방어는

겨울 방어!

DEC | THU

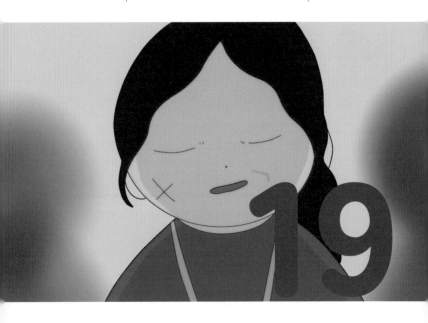

하…
하루하루가 정말 너무 배고프네…

오늘은 하체를 조져볼까

나를 찾지 마세요. 제발시발

14

내 퍼스널컬러는 사계절 돈톤이야

돈 앞에선 얼굴에 항상 생기가 돌거든

영양가 없는 얘기 잘 들었습니다

JAN | MON

15

삶이 너무 험난해…

저 정도 지랄이면 인간에게도

중성화가 필요한게 분명해…

내년엔 절대 누워있지 말아야지

······ㅅㅂ···

DEC | | SAT

14

난 내가 뚱뚱하다고 생각하지 않아
시대가 내 몸무게를 따라오지 못할 뿐이야

JAN | THU

18

침착해. 네가 먹을 것만 집중해야해
다른 돼지들은 신경쓰지 말고

상상도 못한 개소리!!

이리와 토닥토닥 해줄게

토막토막이 아니고??

12

20

아~ 좋다
얼어죽기 딱 좋다…

11

**논리는 없고 놀리는 건 잘하는데
나 어떰?**

나 안 할 거야!! 어른 안 해!! 하기 싫어!!

10

오늘도
뿌듯한 하루야!

(겠냐고)

DEC | | MON

9

내가 귀여워서 만만해 보이나…
이 시벌탱놈들이…

부장님, 그 안은 **따뜻하시죠?**

8

시간 낭비하는 거 ㅈㄴ 재밌어

시발… 이럴 리가 없는데…

7

정중하게 부탁드리겠습니다
인생리셋 한 번만 해주세요… 제발…

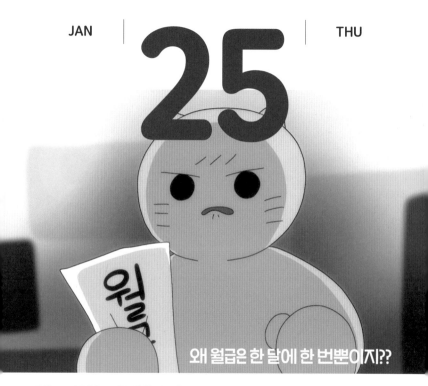

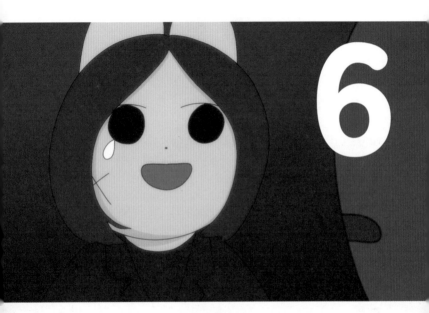

업무 있냐고
엄청나지

26

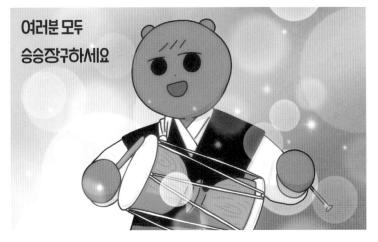

여러분 모두
승승장구하세요

덩기덕 쿵더더더 행복!

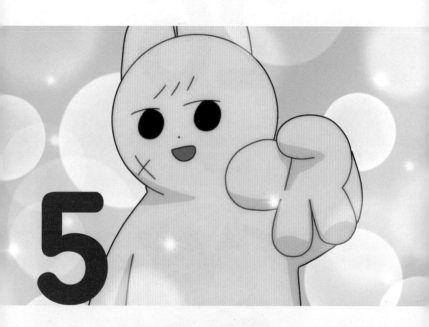

5

너의 눈알을 갸루로 만들겠어

남 먹는거 보고
뭐라하는 애들이 있더라
참 나 웃겨 정말. 됐다 그래

어자피 망한 거 즐겁게 삽니다

JAN | | SUN

28

난 세상에서 가장 소중한 존재야
내게 함부로 하는 새끼들은 다 죽일거야

우린 이겨내야 해… 우린 어른이니깐…

29

아이고 다 제 잘못입니다
뭐 죽이시던가요

2

얼마 안 남은 올해 그냥 ㅅㅂ 맘편히 막 살겠습니다!!

30

두 번 세 번 피곤하게 자꾸 지랄하지마
내 장점이 뭔지 알아 바로 안 참는 거야

와 ……
시간 ㅈㄴ 빠르네…

많이 웃고 적게 빡치고
얼떨결에 행복해지세요

DECEMBER

12월

S	M	T	W	T	F	S
1	2	3	4	5	6	7
8	9	10	11	12	13	14
15	16	17	18	19	20	21 동지
22	23	24	25 크리스마스	26	27	28
29	30	31 2024년 마지막 날				

FEBRUARY

2월

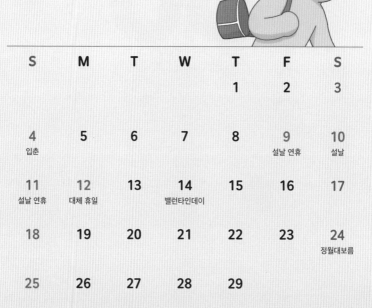

S	M	T	W	T	F	S
				1	2	3
4 입춘	5	6	7	8	9 설날 연휴	10 설날
11 설날 연휴	12 대체 휴일	13	14 밸런타인데이	15	16	17
18	19	20	21	22	23	24 정월대보름
25	26	27	28	29		

30

1

갓생? 가까스로 살아가는 인생을 말하는건가?

NOV | FRI

29

안녕히 개- 새요

(표정 관리가 안 된다·· 정말··)

(금요일 너무 좋아! ㅈㄴ 좋아!!)

아 ㅅㅂ 모르겠다 나도

27

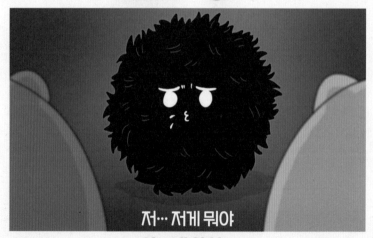

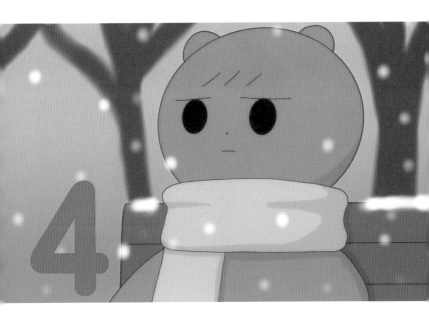

겨울아~ 눈치 챙기고 이제 그만 가라

아… 바로 완치…

5

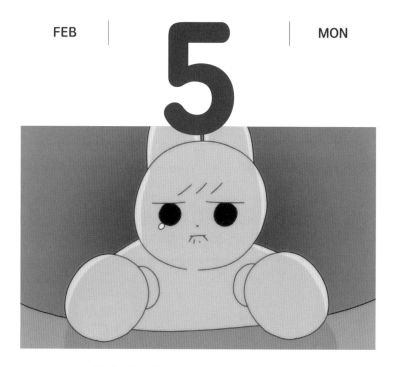

괜찮아 거친 세상에 뛰어든 건 나니까
암낫오케 ㅆㅂ

25

6

나는 킬러다. 쓸데기 없이
시간 죽이는 걸로 세계최고라 할 수 있다.

아니 ㅅㅂ **시간 일 안 하냐**

23

**잔망은 없고 잘 망할거 같은데
나 어떰?**

아… 씹고 싶다… 잘근잘근…

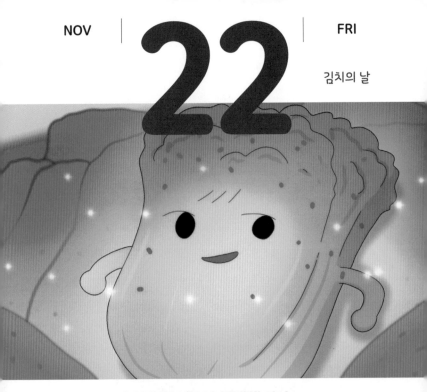

NOV | 22 | FRI

김치의 날

나 없으면 니들이 어떻게 사냐 ㅋㅋ

잠들기 전에 불안한 걱정을 하기보단

내일 뭐 먹지 고민하는 게 건강에 좋다

아직 시기가 아닌 것 같은···
쫄? / 가보자고

조상님··

세뱃돈은 로또로 부탁드려요···

11

참는 자에게 고기 있나니

19

아동학대 예방의 날

꽃으로도 때리지 마라!!

12

다이어트해서 빼는 것보다
다시 태어나는게 빠를지도?

18

저도 화낼 줄 알아요
저 무서운 놈이에요

녀석… 제법 즐거운 연휴를 보냈나본데?

17

뭐 어때 행복하면 됐지!

FEB | # 14 | WED

밸런타인데이

초코? 뉘집 개 이름인가?

난 어쩔 수 없어 난 이렇게 태어났어

다 제 잘못입니다(겠냐고)

NOV | FRI

15

돈 좀 번 사람들만 번아웃 아닐까?
쥐뿔도 못 번 난 그냥 아웃…

16

X같아 집에 가지 못한 내가
지금 이순간이 집이라면

혹시 MBTI가 어떻게 되세요?
저…ㅣ…ㅣ…ㅣ… 죄송합니다…

남의 삶… 삶에 신경끄라

이번 생은
저랑 안 맞는 것 같아요

13

18

지금 만나러 가요
거기서 조금만 기다려줄래요

이제부터 ㅈㄴ 강하게 살아야겠다

9

쉿, 그만 아무 것도 묻지 말아요.
나의 작은 꼰대님

23

오늘 내 통장이 무너졌어

겨울 준비는 이미 예전에 끝냈다고…

내 더위 재고처리합니다
내 더위 쌉니다!

6

**강하진 않고 강아지 같긴 한데
나 어떰??**

난 한끼를 먹더라도 이게 ㅅㅂ
내 마지막 한끼다 생각하고 먹어

5

카아아악~ 퉷!

26

오늘 건들면 정말
다 뒤지는 거예요!

4

점자의 날

나는 최고..

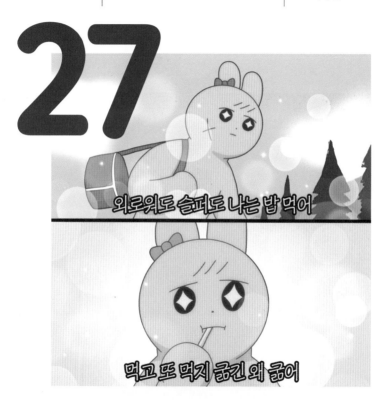

3

**전생에 꽈배기였나?
왜 하는 일마다 꼬이지?**

FEB | WED

28

전생에 미루나무였나? 왜 이렇게 일을 미루지?

2

위로해 줄 거 아니면 꺼지세요

29

깜빡하고 나이 10살 정도만 잃어버렸으면 좋겠다…

MARCH

3월

넌 뭘해도
될 놈이니까!

S	M	T	W	T	F	S
					1 삼일절	2
3	4	5	6	7	8 세계 여성의 날	9
10	11	12	13	14	15	16
17	18	19	20	21	22	23 세계 강아지의 날
24 / 31	25	26	27	28	29	30

NOVEMBER

11월

S	M	T	W	T	F	S
					1	2
3	4 점자의 날	5	6	7 입동	8	9
10	11	12	13	14	15	16
17	18	19 아동학대 예방의 날	20	21	22 김치의 날	23
24	25	26	27	28	29	30

1

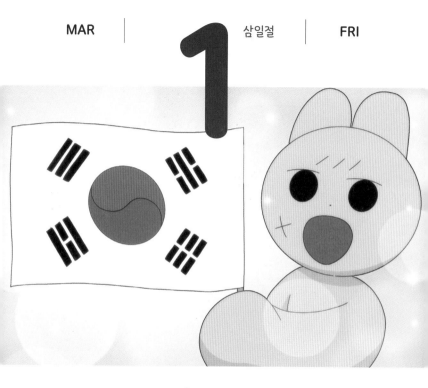

대한독립 만세!

31

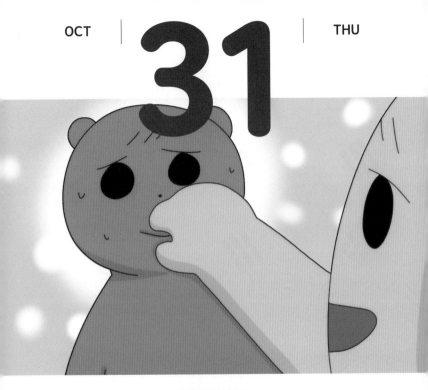

주둥이 압수

전 아무 것도 몰라요. 그저 말하는 감자라고요.

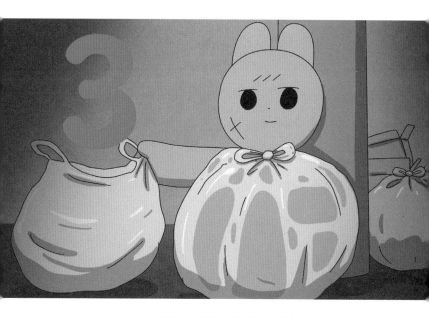

네 자리 맡아놨어. 어서와!

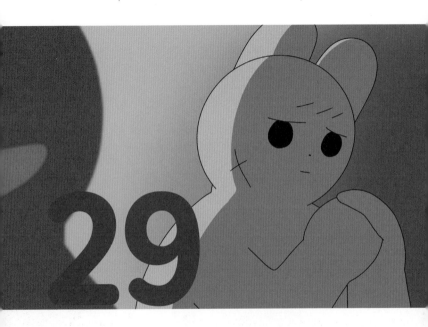

아… 내 주먹맛 좀 보여주고 싶다 …

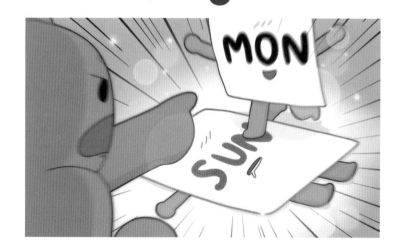

먼데이 새끼야!! 선 넘지 말라고!!

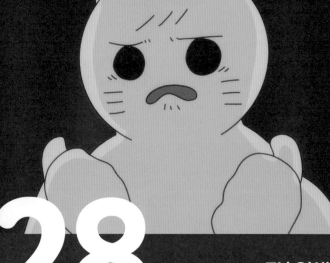

28

그냥 인생이
으… 존나 시발…

5

뭐 계속 그렇게 사세요
언젠가는 망하니까~

27

ㅈㄴ 불안한데

ㅈㄴ 암것도 하기 싫다…

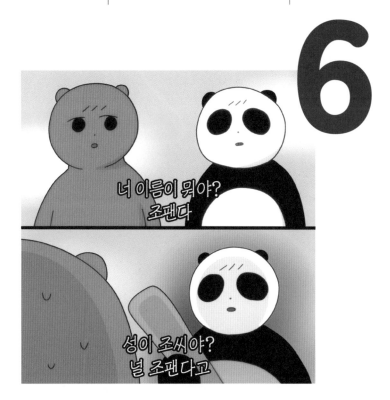

아무 이유없이 살이 찌고 있다면
살이 찌는 확실한 이유를 만들어줘라

25

독도의 날

힝‥외로워‥

MAR | 8 | FRI

세계 여성의 날

진짜 공주는 울지 않기..

돼·지·등·장

23

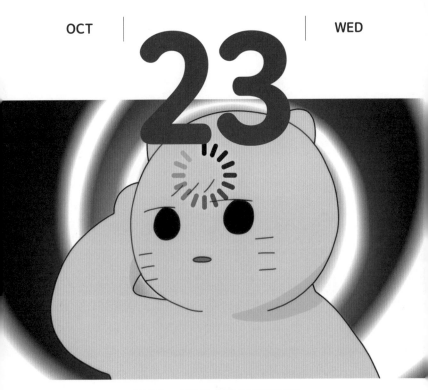

(아니… 이게 현실이라고??)

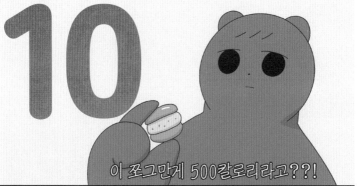

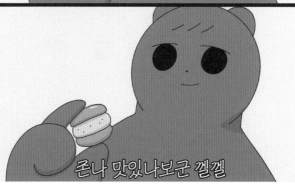

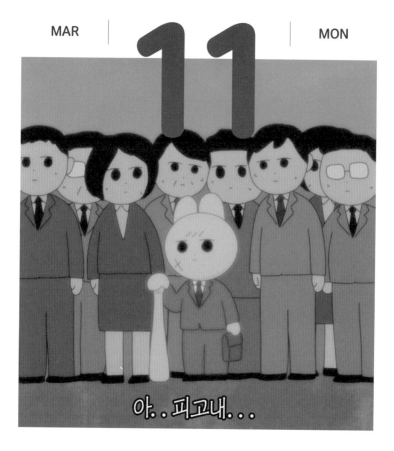

21

난 돈의 종이 될테요

나의 몸도 돈의 것, 나의 마음도 돈의 것

20

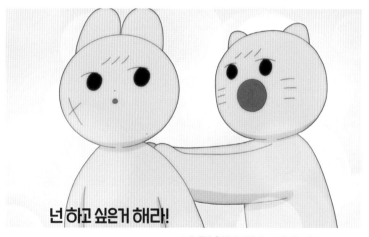

먹으러 가는 게 아니야
내가 정말 살아 있는지를 확인하러 가는 거야

MAR | | THU

14

잘자~내 꿈꿔~^^

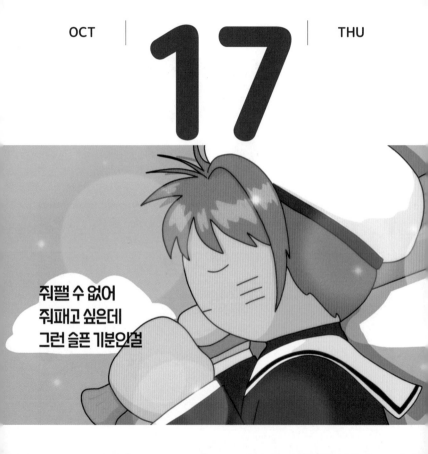

16

술은 적당히 뒤질만큼 먹는게 좋지

계속 열받게 해봐라 ㅋㅋㅋㅋㅋ
때려치면 그만이야 ㅋㅋㅋㅋㅋ

16

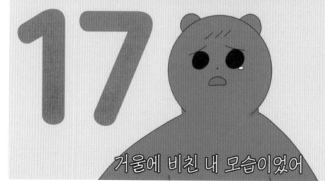

OCT | TUE

15

선배 그 개소리 하지 좀 마요

흘리셨네요. 제발 잘 챙기세요. ㅅㅂ

…다 죽일거예요…

19

작업할때 잊지말아야 할 한 가지!
Ctrl + S

내일은 또 무슨 환장하는 일이 벌어질까?

OCT | | SAT

12

21

저한테 쳐맞지 않고선 제가 빡친 걸 모르시겠어요? 섭섭한데요?

11

다부지진 않고 다 부셔버리는데 나 어떰?

10

똑땅해… ㅅㅂ…

23

세계 강아지의 날

내가 좀 강아지과지··

왜냐면 매일 개같이 일하니까···

내가 다 했다고!

내 세상은 내가 지킨다

날 건들면 다 ㅈ되는거야

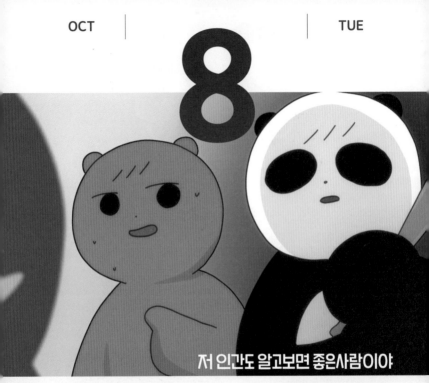

저 인간도 알고보면 좋은사람이야

응 쥐패기 좋은 사람

MAR | MON

25

돈 벌 생각보다 돈 쓸 생각이
더 재밌는걸 어떡해…

OCT 7 MON

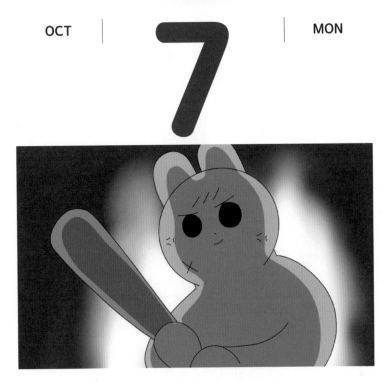

남의 인생 조지면 니 인생도 조진다

26

(걍 집에서 엎어져 있고 싶다…)

내일은 더 끝내주게 먹어야지

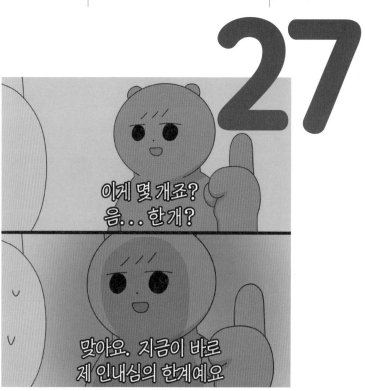

5

요즘 근황이 어떠신가요?
그러게요… 나 뭐하고 있지…

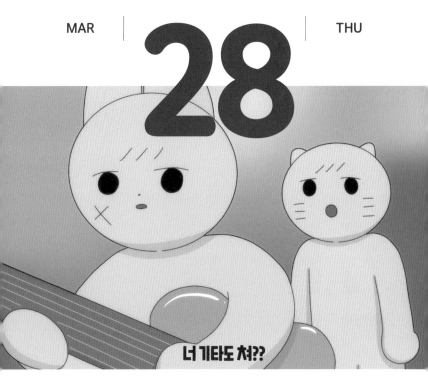

4

살찐 사람이 게으르단 건 편견이지만
일단 나는 게으르다

29

이러다 완전 도태되겠죠.

OCT | | THU

3

개천절

이거 먹고 사람 좀 되세요

30

지랄의 경지에 오르셨네요!

2

냠냠냠냠냠냠냠냠냠냠

31

이래도 지랄 저래도 지랄 뭐 어쩔깝쇼?

OCT | | TUE

1

APRIL

4월

S	M	T	W	T	F	S
	1 만우절	**2**	**3**	**4**	**5** 식목일	6
7	**8**	**9**	**10** 제22대 총선	**11**	**12**	13
14	**15**	**16**	**17**	**18**	**19**	20
21	**22** 지구의 날	**23**	**24**	**25**	**26**	27
28	**29**	**30**				

OCTOBER

10월

S	M	T	W	T	F	S
		1	2	3 개천절	4	5
6	7	8	9 한글날	10	11	12
13	14	15	16	17	18	19
20	21	22	23	24	25 독도의 날	26
27	28	29	30	31		

오늘부터 진짜 다이어트한다!

30

마음이 허하다…

전생에 커피였나… 인생이 왜이리 씁슬하지…

28

너 혹시 … 뭐 돼?

난 상대가 누구든 언제나 밥 먹을 때 최선을 다한다
그게 비록 사주는 사람일지라도 말이야

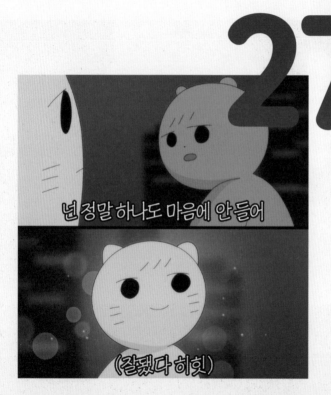

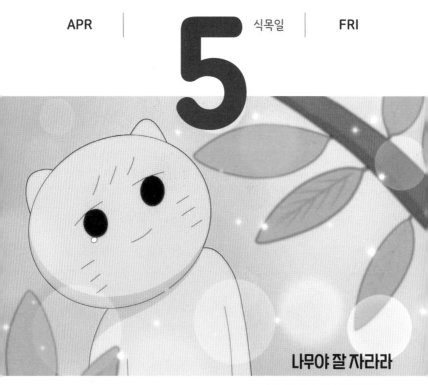

APR | **5** 식목일 | FRI

나무야 잘 자라라

내 주식도 좀 자라고...

6

돼지는 즐거워 ♥
이러니까 돼지를 관둘 수가 없어

나 빼고 다 행복하네…

그게 나야~ 둠빠둠빠~ 두비두바~

또 먹었네~ 둠빠둠빠~ 두비두바~

24

전생에 피아노였나? 왜 매일 미칠 것 같지…

하하하하하하하하하하하하하하

넌 먼데 이새끼야?
저리 안 꺼져?

23

APR | 9 | TUE

(나도 누가 쓰다듬어 줬으면…)

교양은 없고 고양이 같긴 한데

나 어떰?

22

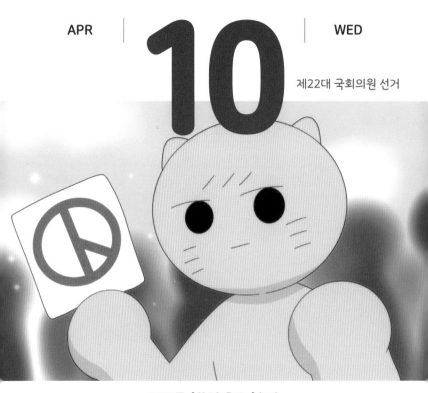

투표를 해야 욕도 하지

21

내 안의 평화는 언제…

11

다들… 정말 어떻게 버티고 사는걸까…

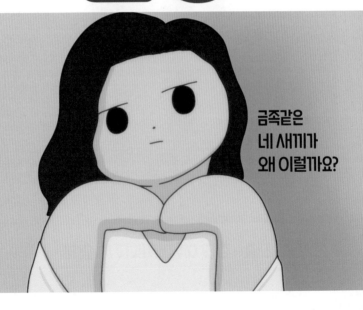

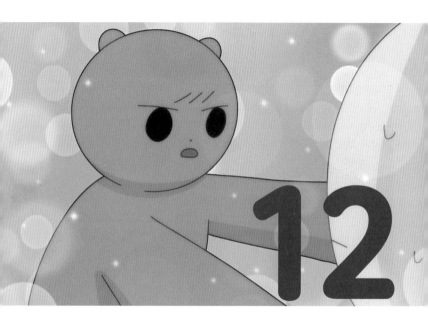

눈코 뜰 새 없이 바쁘게 쉴 틈 없이 행복해라

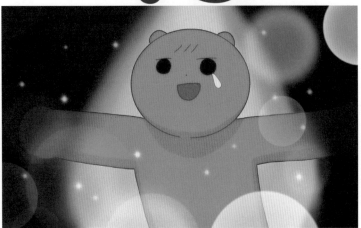

다시 일의 노예로 복귀!★

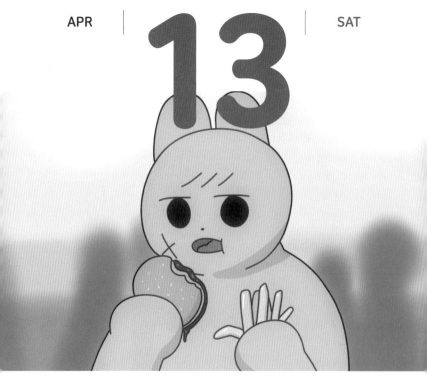

APR | 13 | SAT

괜찮겠어? 난 멈추는 법을 모르는 돼지인데?

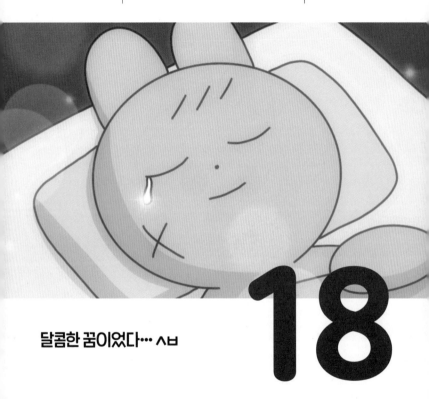

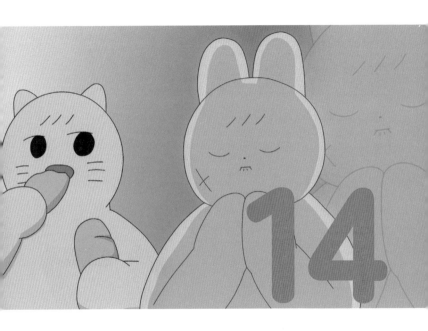

(쟤도 저랑 똑같이 살찌게 해주세요… 제발…)

**행복하고 긴장을 늦추지 않는
추석 보내세요**

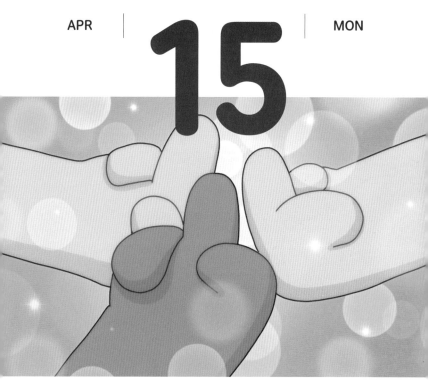

APR | MON

15

좋은 사람들과 좋은 시간

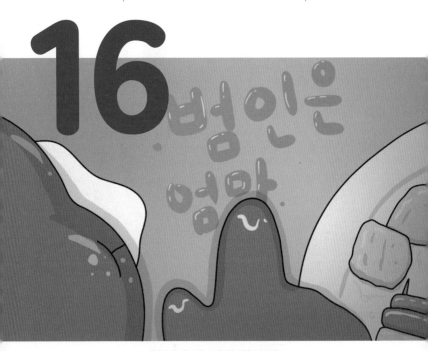

일어나서 이거 먹고 자!

16

다이어트 체질이 아니라서…

SIBA IGE
SAENG GE
SANEN GE
GUNGR

인생은 힘들어

이게 사는 건가…

SEP | SAT

14

귀여우면 됐지! 뭘 더 바래!!

APR | THU

18

왜 또 칭얼거려

내가 니 자기도 아닌데 ㅅㅂ…

13

난 커서 뭐가 될까?

19

난 커서 뭐가 된걸까? ㅅㅂ

12

이야~ 지랄이 풍년이네요

지금껏 보지 못했던
쓰레기를 보았답니다

APR | | SUN

21

아… X됐네…

10

그래! 미룰 수 있을 때까지 미뤄보자!!

9

누가 악법도 법이라더라
그럼 무기력도 힘이겠네? 힘이 난다

8

그냥 넌 뭐든 할 수 있어 ㅅㅂ
맞아 ㅅㅂ 난 뭐든 할 수 있어!!

APR

24

WED

다이어트 우리 모두의 문제입니다

내 인생에 떡상은 몸무게뿐이네 ㅅㅂ

다이어트 알게 뭐야 지금 내가 신나는데

난리났네 난리났어…

치료가 필요한 정도로 심각한 욕 중독증입니다.
흥 웃기는 소리 ㅅㅂㅌ

그 ㅅㄲ가 안했으면 하는거 하나만 말해봐
음… 숨쉬기?

29

혹시 여기쯤이 명치가 맞나요?

금일 준비된 인내심이 모두 소진되어
조기 귀가하고 싶습니다.

1

겁나 배고프네… 가을인가 보다…

MAY
5월

S	M	T	W	T	F	S
			1 근로자의 날	2	3	4
5 어린이날 입하	6 대체 휴일	7	**8** 어버이날	9	10	11
12	13	14	**15** 부처님오신날 스승의 날	16	17	18
19	20 성년의 날	21	22	23	24	25
26	27	28	29	30	31	

SEPTEMBER

9월

S	M	T	W	T	F	S
1	2	3	4	5	6	7
8	9	10	11	12	13	14
15	16 추석 연휴	17 추석	18 추석 연휴	19	20	21 세계 평화의 날
22	23	24	25	26	27	28
29	30					

맘고생하는 것만큼만 받으면
나도 억대 연봉일 텐데…

AUG | 31 | SAT

죵지 모태살고 이떠염♥

뱃살! 멈춰!

이게… 뭐였더라… 이걸로 뭘 하려고 했지?…

AUG

WED

28

모든 게 엉망진창인데 그중에 니가 제일 엉망이야

5

어린이날, 입하

전 어린이가 맞습니다

맨날 나잇값 못한다고 칭찬받거든요

AUG | 27 | TUE

전생에 포스트잇이였나…
왜 이렇게 끈기가 없지?…

6

내 꿈은 1억정도 쓰면 주변에서
씀씀이가 소박하다고 칭찬받는 삶이야

26

너는 여름날의 햇살 같아

ㅈㄴ 시름…

MAY | TUE

7

그래… 다시 태어나자

25

내 귀여움에 반해 호기심으로
까불다간 큰 호통을 들을 것이야

8

어버이날

부모님이 고생해서 낳은 게 나라니··
어·· 얼마나 행복하··· 시겠지?

24

최애가 누구예요?
제 최애는 전데요…

잘난 얼굴 하나 믿고 그렇게
계속 건방지게 살아보고 싶다… 제발…

23

사람들이 돈이 최고라고 생각하지만
사실 겁나 어마어마하게 최고인 것이다

10

(나 집에 갈랭…)

22

오늘은 혼자 먹는 시간이 필요해

11

중요한 것은 �꽉 끼지 않는 마음

그런 생각하는 머릿속은
어떻게 생겼을까 궁금해졌어요

20

나 오늘 좀 울고 싶어요

월요일 좋(같)아!!!

19

거지같은 월요일…
죽지도 않고 또 왔네…

난 내가 좋아! 하지만 내가너무 싫어
그래도 난 멋져! 그렇지만 난 바보야

15

부처님오신날, 스승의 날

어리석은 중생이여
방황하지 말고 집에서 쉬게나

AUG | SAT

17

배고프니?
난 관심이 고픈데 관심 좀 줄래?

16

오늘 하루도 헛되이 잘 보냈네

AUG | 16 | FRI

오늘 안 죽었네?
잘했어!

17

사람을 열받게 하는 방법은 두가지다
첫째는 말을 하다 마는 것이고

AUG | THU

15

광복절

대한민국 만세!!

다이어트는 신기루이고 허상이다

14

너무 여름이었다…

19

다이어트? 염병~ 알게 뭐람 ★

오른손..
왜 자꾸 나 모르게 돌아다닐까...

20

성년의 날

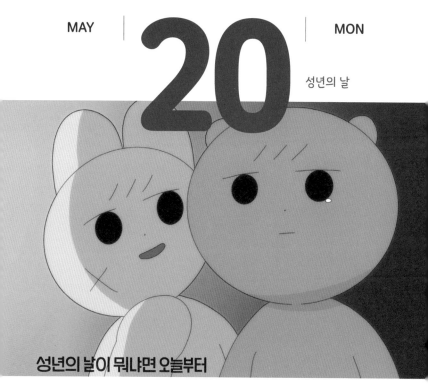

성년의 날이 뭐냐면 오늘부터

정신 바짝 차리고 살아야 한다는 거야

12

일하는 거 싫어?

ㅅㅂ 좋겠냐 그럼??

내 고생올림픽도 어서 폐막했으면…

10

내가 여기서 쓰러질 것 같냐 새끼들아?

머리에 총 맞은 자국은 없는데 왜 그딴 생각을 하지??

거지같은 일이 벌어졌을 때 좌절하는 사람보다
나중에 어떻게 썰풀지 고민하는 사람이 되자

24

철이 없었죠. 평냉이 좋아서 평양에 가려고 했다는게

AUG 세계 고양이의 날 THU

인간세계 정복 얼마 안 남았다

25

저 놈이 이번 달은 절약할 거라고 지껄이는 걸
지가 이 두 귀로 똑똑히 들었구만유

7

입추는 모르겠고 입 맞추고 싶다…

꼬로로로로로로로록

6

때려치고 싶은데 꾸역꾸역 출근하는
걸 보면 나도 일중독이 아닐까…

28

제가 모자라서 죄송합니다

4

다이어트 할만해요?
좀 배고프고 기절할 것 같고 죽을 것 같은데 할만해요

29

제가 많이 모자라서 죄송합니다

AUG | 3 | SAT

(오늘 좀 습하르르르)

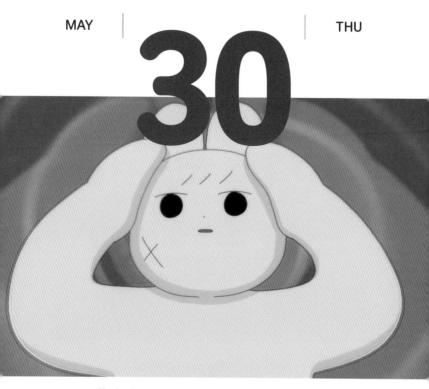

30

ㅅㅂ 세상이 이게 맞나? 앞으로 어떻게 살아가지…

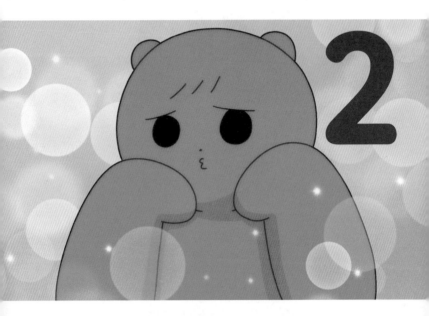

**이렇게 피곤할 줄 알았으면
귀엽게 태어나지 말걸…**

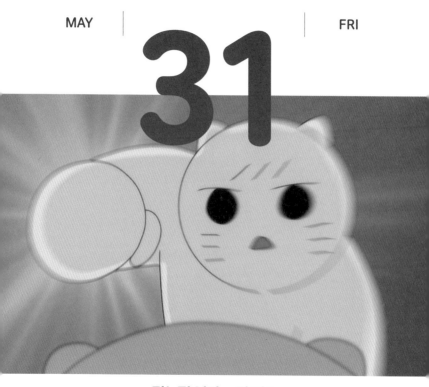

맞는 말이다… 맞아!!

1

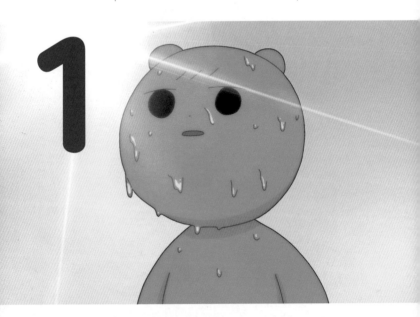

태양아 네가 아무리 뜨거워봐라
내가 살려줘…

JUNE
6월

S	M	T	W	T	F	S
						1
2	3	4	5	6 현충일	7	8
9	10	11	12	13	14	15
16	17	18	19	20	21 하지	22
23 / 30	24	25	26	27	28	29

AUGUST

8월

S	M	T	W	T	F	S
				1	2	3
4	5	6	7 입추	8 세계 고양이의 날	9	10
11 2024 파리올림픽 폐막	12	13 세계 왼손잡이의 날	14	15 광복절	16	17
18	19	20	21	22	23	24
25	26	27	28	29	30	31

아침에는 4개, 점심에는 2개,
저녁에는 3개의 빵을 먹고 싶다

JUL | WED

31

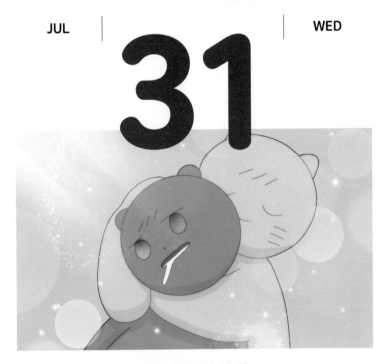

잘자라 우리 악아
앞뜰과 뒷동산에 뿌려줄게

2

저··· 일하면서 울어도 돼요?

회사 ㅅㅂ!!!

공부를 하면 미래의 삼시세끼가 바뀐다

오늘부터 고운 말만 쓸 거야
난 할 수 있어 ㅅㅂ

JUN | **5** | WED

난 이제 지쳤어요

시벌 시벌

너무나 감사합니다

26

2024 파리올림픽 개막

멍때리기 시합 있었으면
내가 국가대표인데…

ㅅㅂ 아무도 날 막을 수 없으셈
오늘부터 쳐놀거임!!

25

오늘도 이 혼란스러운 세상에서
살아남으시느라 고생하셨습니다

으앗 미쳤다 미쳤어
이 미친 새끼

니 다이어트 꼭 이루레이

모두들 건강하고 행복하세요

나보다는 말고..
적당히..

10

네, 제가 물어요.

22

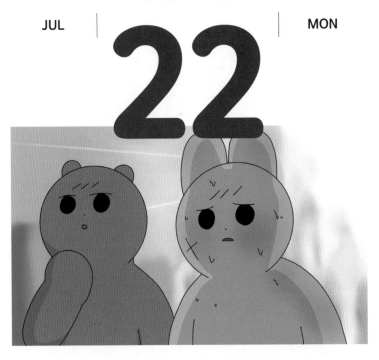

어디서 고기 굽는 냄새나는것 같아
어 그거 내 살냄새야

11

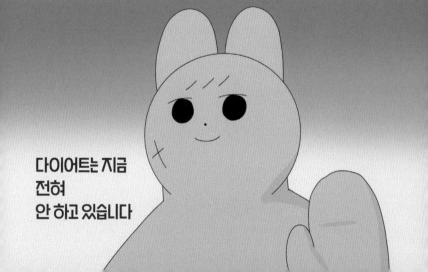

21

아~ 잘 탄다··· 내 주말···

12

갑자기 일하는 게 싫어졌어
늘 있는 일이잖아…

oh my, oh my God
예상했어 나

20

JUN | THU

(집에 보내줘 ㅅㅂ…)

13

"돼지"는 그렇고
긍정적으로 '되지' 라고 불러주쇼

힘들다…
설명하긴 힘들지만 몹시 힘들다

15

왜 나한테만 인생이 혹독한 건데!!

내가 진짜 법 없이 못 살아…
난 ㅈㄴ 약자니깐…

정말 괜찮ㅅㅂ니다

16

밤을 새우고 싶지 않다면

내게 무슨 일로 화났냐고 묻지 마세요

JUN 17 MON

살면서 정답만 찾다보니깐
삶이 답답해지더라…

아~좋다 더워 뒤지기 딱 좋다

JUN | TUE

18

오래 살고 싶다면 다른것보다
말을 줄여보시는 게 어떨까요?

14

일요일 밤만 되면 알 수 없는
격렬한 분노가 끓어오른다…

19

제가 정말 부족합니다

13

오늘도 보람차게!

20

제가 정말 많이 부족합니다

오늘이 하지래요!
그러니까 오늘은 지랄하··지·· 마라···

아… 피곤해… 다 패버릴까….

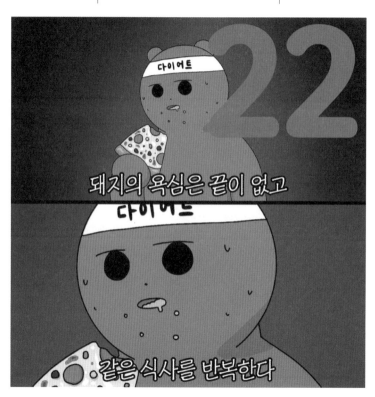

너 여기서 더 찌우지 말랬지?
살빼, 이새끼야! 너 죽어!

저 ㅅㄲ보단 무조건 오래 살 거야

신조고 더불리는 문방구라는 시절들 금고 이예

눈물에 젖고 싶지 않다면
주식어플을 열지 마세요

JUN

25

TUE

짜증을 내어서 무얼하나~

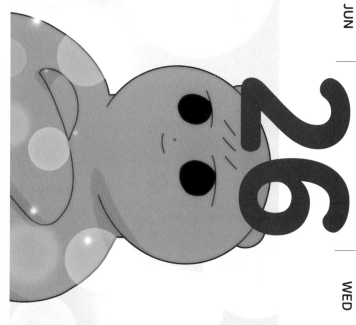

난 물에 풀어 그렇게 태어났어

9

내가 단점이 있나? 뭐가 있지…?

JUN | 27 | THU

저는 일만 하는 로봇이 아니에요. 최소한의 예의를 지켜주세요.

이마 두드리면 식욕 떨어진다고
말한 놈 잡히기만 해봐라…

JUN

28

FRI

어째라고 ∨ㅂ(죄송합니다)

여이 미친거 아냐?;;

JUL | THU

4

놀아주는 없고 위에만 있는데
나 어떡?

제가 좀 엿주고싶은 게 있는데요

JUN

29

SAT

WED

JUL

3

(…분하는 걸 강아지한테 배웠나…)

내가 왜 그렇게 한흥 줄알아!?
조만간 훨씨 좋을날 생기려고

오늘하루 ~ 실패★

JULY

7월

S	M	T	W	T	F	S
	1	2	3	4	5	6
7	8	9	10	11	12	13
14	15	16	17 제헌절	18	19	20
21	22	23	24	25	26 2024 파리올림픽 개막	27
28	29	30	31			

당신이 행복했으면